CATALOGUE
DE TABLEAUX,
DESSINS, PASTELS, GRAVURES,
LITHOGRAPHIES,
LIVRES ET OBJETS D'ARTS,
MEUBLES ANCIENS, ETC.,

Dépendants de la succession

DE

M. H. DECAISNE,
Peintre d'Histoire,
Chevalier des Ordres de la Légion d'honneur et de Léopold.

DONT LA VENTE AUX ENCHÈRES PUBLIQUES
aura lieu les 4, 5, 6, 7 avril et jours suivants,
à une heure précise,

EN SON ATELIER,

RUE DE LA ROCHEFOUCAULD, 15,

Par le Ministère de M° PETIT, Commissaire-Priseur, rue Grange-Batelière, 16, chez lequel se distribue le Catalogue.

Exemplaire de Beurdeley père

Exposition publique le 3 avril 1853.

PARIS,
IMPRIMERIE DE L. MARTINET,
RUE MIGNON, 2.
1853.

ORDRE DES VACATIONS.

1^{re} Vacation.

Objets d'atelier.	n^{os} 454 à 467
Plâtres et sculptures.	387 à 398
Œuvres de M. Decaisne, tableaux originaux.	1 à 14
— études peintes.	15 à 24
— copies d'après les maîtres modernes.	109 à 117

2^e Vacation.

Tableaux de maîtres.	149 à 164
Copies d'après les anciens maîtres.	25 à 108
Dessins de différents maîtres.	165 à 199
Pastels et dessins de M. Decaisne.	118 à 136
Porcelaines et poteries.	399 à 409

3^e Vacation.

Gravures anciennes.	200 à 269
Lithographies.	310 à 343
Photographies.	344 à 345

4^e Vacation.

Gravures modernes.	270 à 309
Livres.	346 à 386
Meubles anciens.	410 à 422
Armes.	423 à 434
Étoffes.	445 à 453
Objets de diverses natures.	435 à 446

CONDITIONS DE LA VENTE.

Elle sera faite au comptant. Les Acquéreurs paieront 5 centimes par franc en sus des adjudications.

La collection remarquable des divers objets d'art dont nous donnons le catalogue est le fruit de plus de trente années de travail et d'études. On y remarquera, outre plusieurs tableaux originaux de notre frère, exécutés de 1851 à 1852, un nombre considérable de fort belles copies d'après les grands maîtres de l'École italienne et flamande ; parmi les dessins originaux, quelques pièces qui proviennent des cabinets célèbres de Mariette, etc.; au nombre des estampes anciennes, réunies pour ses études journalières, beaucoup d'épreuves remarquables par leur parfaite conservation. Enfin, parmi les gravures modernes, une belle série d'épreuves avant la lettre de MM. H. Dupont, Calamatta, etc., d'après MM. Ingres et P. Delaroche. A ces estampes de l'École française s'ajoute une série non moins remarquable de gravures à la manière noire, d'après les œuvres de sir Thomas Lawrence, des lithographies de Géricault, de MM. Eug. Delacroix, Decamps, ainsi qu'un choix de livres précieux à estampes.

Les objets d'art rassemblés par notre frère forment donc, ainsi qu'on le voit, non une collection unique, mais plusieurs collections partielles. Il en résulte qu'à côté des plus belles pièces de luxe, on trouve, ainsi qu'on devait s'y attendre de la part d'un artiste éminent, des représentants, moins précieux sans doute, mais d'une utilité incontestable pour les artistes, des œuvres des grands maîtres de toutes les écoles.

Malgré le soin que nous avons mis à la rédaction de ce catalogue, nous aurons laissé échapper plus d'une erreur ; on voudra bien nous les attribuer et ne pas les faire peser sur d'autres.

Nous prions MM. Draumont, Keller, Reiset et Steinheil, qui nous ont aidés de leur expérience et de leurs lumières, de vouloir bien recevoir ici le témoignage de notre reconnaissance. *J. et P. D.*

CATALOGUE
DE TABLEAUX.

PREMIÈRE PARTIE.
ŒUVRES DE M. DECAISNE.

PEINTURES.

§ I. — Tableaux originaux.

1. Les Joies maternelles. — Exposition de 1846. Hauteur 1m,90, largeur 1m,30.
2. Jane Shore. — Exposition de 1852. — Hauteur 1 mètre, largeur 0m,80.
3. Ophelia. — Hauteur 0m,80, largeur 0m,63. Ovale.
4. La fatale nouvelle. — Hauteur 0m,70, largeur 0m,47.
5. Scène italienne, costume de la renaissance. — Hauteur 0m,60, largeur 0m,43.
6. La Confession. — Hauteur 0m,95, largeur 0m,63.
7. Tête de femme, les épaules couvertes d'une pelisse de fourrures. — Exposition de 1851. Hauteur 0m,45, largeur 0m,38. Ovale.
8. Le Dauphin Louis XVII dans la prison du Temple, 1795. — Exposition de 1852. Hauteur 1m,53, largeur 1m,76.
9. Les Premières heures, 1852. — Hauteur 0m,83, largeur 0m,66.
10. Tête de paysanne, 1825. — Hauteur 0m,64, largeur 0m,53.
11. Tête de vieillard, 1824. — Hauteur 0m,64, largeur 0m,53.
12. Portrait d'une dame vêtue de blanc. — Hauteur 0m,64, largeur 0m,53.
13. Portrait d'une dame coiffée d'un bonnet à fleurs, 1828. — Hauteur 0m,64, largeur 0m,53.
14. Paysage : Vue d'Italie. — Hauteur 0m,15, largeur 0m,63.

ÉTUDES.

15. Portrait de S. A. R. le duc d'Orléans en costume de hussard, 1831. Étude d'après nature.
16. Jeune fille tenant un doigt sur ses lèvres. — Hauteur 0m,95, largeur 0m,72. Tab. rond.
17. Jeune enfant tenant un chat. Octogone.
18. Nymphe couchée au bord de l'eau, esquisse.
19. Tête de pêcheur, ébauche.
20. Quatre intérieurs, ameublements, dont deux encadrés.
21. Lion, étude d'après nature.
22. Cheval andalous isabelle, à l'écurie.
 Cheval bai à l'écurie.
23. Chevaux de carrosse et de charrette.
24. Costumes (17 pièces), paysages (41) et animaux (5). Études peintes sur carton dans un voyage en Vendée en 1828.

§ II. — Copies d'après les anciens maîtres (1).

25. **André del Sarto.** La Vierge tenant l'enfant Jésus —. Hauteur 0m,33, largeur 0m,30. (Tribune de Florence.)
26. **Calcar.** Portrait d'homme, petite étude. Musée du Louvre.
27. **Corrége.** Saint Jérôme. — Hauteur 0m,35, largeur 0m,23. (Musée de Parme.)
28. **Caravage** (M.-A.). Jésus-Christ porté au tombeau. — Hauteur 0m,35, largeur 0m,23. (Rome.)
29. **Carrache** (d'après). Saint François en extase. — Hauteur 0m,82, largeur 0m,64.
30. *****Cuyp** (Albert). La Promenade, petite étude. Coll. du Louvre. — Hauteur 0m,20, largeur 0,24.
31. **Dyck** (Van). Portrait de Jean Richardot et de son fils, copie terminée. Coll. du Louvre, n. 151. — Hauteur 1m,15, largeur 0m,80.
32. Portrait d'homme. — Hauteur 0m,49, largeur 0m,84.

(1) A l'exception de quelques petites ébauches, tous les tableaux sont encadrés. Les copies marquées d'* sont faites par différents élèves.

33. Portrait d'homme. Coll. du Louvre, n. 153.

34. Portrait du seigneur de Ravels (La Haye), petite étude. Coll. du roi de Hollande.

35. Portrait de la femme du précédent, étude terminée. Même coll. — Hauteur 0ᵐ,72, largeur 0ᵐ,60.

36. Portraits (trois) dans un même cadre, petites ébauches.

37. Portrait de Marie-Louise de Taxis, dit la Femme à la plume. — Hauteur 0ᵐ,45, largeur 0ᵐ,37.

38. Le Christ au tombeau, ébauche.

39. *La Vierge aux donateurs, ébauche. Coll. du Louvre, n. 137.

40. *Portrait de Charles Iᵉʳ, ébauche. Coll. du Louvre.

41. **Eeeckout** (Van). Anne consacrant son fils au Seigneur, étude terminée. — Hauteur 0ᵐ,52, largeur 0ᵐ,34. Coll. du Louvre.

42. ***Giorgione.** Le Concert. — **Corrége.** Antiope, petites copies. Coll. du Louvre.

43. **Hooch** (Pierre de). Intérieur, étude faite. Coll. du Louvre, n. 233.

44. **Huysmans** (C.). Entrée d'une forêt, étude terminée. Coll. du Louvre.

45. **Jordaens** (J.). Satyres et Bacchantes, étude terminée. (Musée de Brux.)

46. Partie du même tableau, grand. nat.

47. **Kalf** (W.). Intérieur d'une chaumière, petite étude. Coll. du Louvre, n. 259.

48. **Lancret.** La Collation, copie terminée. — Hauteur 0ᵐ,20, largeur 0ᵐ,15.

49. La Conversation galante, copie terminée.
 Ces deux tableaux sont richement encadrés.

50. **Lorrain** (Claude). Paysage : Effet du soir. Coll. du Louvre. — Hauteur 0ᵐ,20, largeur 0ᵐ,27.

51. Marine.

52. Paysage : Danse des bergers.

53. Paysage : Sacrifice devant un temple.

54. **Metsu.** Gabrielle de Vergy, copie terminée. Coll. de M. Jules Didot. — Hauteur 0m,78, largeur 0m,70.
55. *****Murillo.** L'Assomption de la Vierge, petite ébauche. Coll. du Louvre. — Hauteur 0m,20, largeur 0m,30.
56. **Ostade** (Van). Intérieur d'une école, petite étude. Coll. du Louvre. — Hauteur 0m,28, largeur 0m,18.
57. *****Poussin.** Les Bergers d'Arcadie, petite ébauche. Coll. du Louvre.
58. **Raphaël.** Groupe de femmes de l'Héliodore.—Hauteur 0m,40, largeur 0m,55.
59. Tête d'homme d'après la même fresque, grand. nat. — Hauteur 0m,60, largeur 0m,40.
60. Groupe d'après le Miracle de Bolsène. — Hauteur 0m,60, largeur 0m,40.
61. Tête d'homme d'après la même fresque.
62. **Rembrandt.** Betzabée, copie term., richement encadrée. — Hauteur 0m,27, largeur 0m,40.
63. L'Ange Raphaël quittant Tobie, réduction. Coll. du Louvre, n. 404.
64. Le Philosophe en méditation. Mus. du Louvre, n. 408.
65. Jésus et les Docteurs, étude terminée. — Hauteur 0m,48, largeur 0m,60.
66. La Présentation au temple.—Hauteur 0m,50, largeur 0m,35.
67. La Chaste Suzanne, étude terminée. (Mus. de La Haye.)
68. Les Syndics de l'ancienne corporation des marchands de drap (Amsterdam). — Hauteur 0m,34, largeur 0m,50.
69. Le Samaritain. Coll. du Louvre, n. 405. — Hauteur 0m,30, largeur 0m,40.
70. La Leçon d'anatomie du prof. Tulp. (La Haye). — Hauteur 0m,33, largeur 0m,40.
71. *****La Ronde de nuit (Amsterdam). — Hauteur 0m,60, largeur 0m,70. — Attribué à Poterlet.
72. Tête d'homme d'après le même tableau. — Hauteur 0m,70, largeur 0m,60. Copie terminée.
73. Les Disciples d'Emmaüs, grand. de l'orig. Coll. du Louvre, n. 409.

74. Portrait d'homme. Coll. Érard. — Hauteur 0m,82, largeur 0m,72.
75. Portrait de Rembrandt en toque de velours noir. Coll. du Louvre, n. 413. — Hauteur 0m,82, largeur 0m,72.
76. Portrait de femme. Coll. du Louvre, n. 419.—Hauteur 0m,88, largeur 0m,67.
77. *Le Ménage du menuisier. Coll. du Louvre, n. 410.— Hauteur 0m,40, largeur 0m,31.
Toutes ces copies sont très étudiées et quelques unes richement encadrées.

78. **Boullongue** (Bon). Saint Benoît ressuscitant un enfant. Coll. du Louvre.
79. **Salvator Rosa.** Paysage. Coll. du Louvre, n. 153.
80. **Rubens** (P.-P.). Une chasse au sanglier. Coll. de S. A. R. le prince d'Orange. — Hauteur 0m,65, largeur 0m,80.
81. La Vierge, saint Jérôme, sainte Catherine, saint George. (Église Saint-Jacques à Anvers.)
82. L'Éducation de la Vierge. (Mus. d'Anvers.)
83. Portrait de Jeanne d'Autriche, petite ébauche. Coll. du Louvre, n. 456.
84. Portrait du confesseur de Rubens en costume de dominicain. (Mus. de La Haye.) — Hauteur 0m,72, largeur 0m,56.
85. Portrait de la femme de Rubens. (Mus. de La Haye.)—Hauteur 0m,72, largeur 0m,56.
86. Les Malheurs de la guerre. (Mus. de Florence.)
87. Groupe de l'Apothéose de Henri IV. Coll. du Louvre.
88. Portrait de femme de la famille Boonen. Coll. du Louvre, n. 461.
89. La Reine Tomyris. Coll. du Louvre.
90. *La Reine Marie de Médicis s'enfuyant du château de Blois, ébauche. Coll. du Louvre.
91. Un Tournoi. Coll. du Louvre. — Hauteur 0m,40, largeur 0m,55.
Toutes ces copies sont terminées avec soin.

92. **Terburg.** Le Concert. Coll. du Louvre, n. 528. — Hauteur 0m,46, largeur 0m,43.

93. Jeune Dame habillée de satin blanc, conversant avec un seigneur et une dame. (Mus. d'Amsterdam.)
94. Le petit Trompette. — Hauteur 0ᵐ,37, largeur 0ᵐ,35.
95. *Sebast. del Piombo. La Visitation ; — et Paul Véronèse, Jésus portant la croix, petites ébauches.
96. *Titien. La Flagellation de N. S. Jésus-Christ — et saint Jérôme, petites ébauches.
97. Le Martyre de saint Pierre, dominicain (Venise).
98. *La Vierge au lapin blanc, ébauche. Coll. du Louvre, n. 490.
99. Le Christ porté au tombeau, copie terminée. Coll. du Louvre, n. 496. — Hauteur 0ᵐ,64, largeur 0ᵐ,80.
100. Velasquez. Portrait de l'infante Marguerite-Thérèse. Coll. du Louvre, n. 524. — Hauteur 0ᵐ,70, largeur 0ᵐ,59.
101. Véronèse (Paul). Les Noces de Cana, fragment. Coll. du Louvre, n. 378. — Hauteur 0ᵐ,64, largeur 0ᵐ,80.
102. Saint Sébastien encourageant Marc et Marcellien qui marchent au supplice (Venise). — Hauteur 0ᵐ,13, largeur 0ᵐ,36.
103. Martyre de sainte Cécile (Florence, palais des offices). — Hauteur 0ᵐ,7, largeur 0ᵐ,10.
104. Watteau. Scène pastorale. — Hauteur 0ᵐ,39, largeur 0ᵐ,36, richement encadrée.
*105. Weenix (J.). Les produits de la chasse. Coll. du Louvre, n. 555.
106. Velde (Van Den). Rendez-vous de chasse. Coll. S. A. R. le prince d'Orange.
107. Éducation de la Vierge (tabl. rond). Attribué à M. Decaisne.
108. Maître inconnu. Portrait d'homme.

§ III. — Copies d'après les maîtres modernes.

109. Bonnington. Odalisque, ébauche. — Hauteur 0ᵐ,29, largeur 0ᵐ,15.
110. Descamps. Odalisque. — Hauteur 0ᵐ,32, largeur 0ᵐ,32.
111. Diaz. Une noce juive. — Hauteur 0ᵐ,26, largeur 0ᵐ,38.
112 Fleury (Robert). La leçon de lecture.

113. **Lawrence** (sir Thomas). Portrait de femme et d'enfants.
114. Tête de femme d'après le même tableau.
115. Portrait du duc de Wellington.
116. Deux portraits de femme dans un même cadre.
117. **Reynolds** (Joshua). Portrait de S. A. Sérénissime L.-P. J. d'Orléans, en costume de hussard.

PASTELS et DESSINS.

§ I. — Pastels.

118. Animaux, 8 pièces — en feuilles.
119. Ameublements, 4, id.
120. Architecture, 2, id.
121. Armures, 3, id.
122. Compositions de genres, 5, id.
123. Marines, 4, id.
124. Nature morte, 1, id.
125. Paysages, 11, id.
126. Portraits et copies, 7, id.
127. Paysages, 2 cadres contenant 13 pièces.
128. Portrait de femme. Encadré.
129. Portraits d'après sir Th. Lawrence, 2 cadres.
130. Portrait de Gaston d'Orléans. Encadré.
131. Six études d'après Jordaens, Rubens, etc., id.
132. Cinq études d'après Jos. Reynolds, etc., id.
133. Un prêtre donnant la bénédiction, id.
134. **Ruysdael**. Une tempête sur les bords des digues de la Hollande. Coll. du Louvre, n. 471, id.
135. **Terburg**. Un militaire offrant des pièces d'or. Coll. du Louvre, n. 526, id.

§ II. — Dessins.

136. Portraits de la Famille royale (1831) : le Roi, la Reine, le roi des Belges, la reine des Belges, la princesse Clémentine (pastel encadré) et les jeunes princes.

137. Portraits de MM. Godefroy Cavaignac, Trélat, Ch. Thomas, Jules Bastide; dessins à la pierre noire rehaussés de blanc, avec leurs discours prononcés lors du procès républicain (1831).
138. Études et croquis pour le tableau de l'organisation de la Ligue (M. du R.).
139. Esquisses et dessins divers, 10 pièces.
140. — — 19 id.
141. Études et croquis, 21 id.
142. Études d'enfants, 6 id.
143. Animaux, ostéologie et myologie du cheval, 8 pièces.
144. Paysages. Voyage en Italie de M. Decaisne (1840), 34 pièces.
145. Tête de Jésus-Christ d'après la Cène de Léonard de Vinci. Calqué sur papier végétal. Encadré.
146. Fragment du Jugement dernier de Michel-Ange, id.
147. Calques sur papier végétal d'après Giotto, etc., 4 pièces.
148. Têtes de moines d'après Beato-Angelico. Sous verre.

DEUXIÈME PARTIE.

TABLEAUX ET DESSINS PAR DIFFÉRENTS MAITRES.

§ I. — Tableaux.

149. **Albane** (attribué à l'). L'homme entre le Vice et la Vertu.
150. **Baptiste**. Tableau de fleurs.
151. **Bralle**. Assomption d'après Prud'hon.
152. **Favray** ? (le chevalier de) Portraits de famille.
153. **Inconnu**. Le Receveur de rentes. (École allemande.)
154. **Lancret**. La belle Grecque.
155. **Rubens** (attribué à). Un Pèlerin couché à l'entrée d'une grotte (richement encadré).
156. **Toquet**. Portrait de Louis XVI.
157. **Van Dyck**. Saint Jérôme (petite grisaille).
158. **Inconnus**. Le roi Candaule et Gigès (école de Rembrandt).

159. Portrait d'homme vêtu de noir avec une fraise, XVII° siècle.
160. Paysage avec moulins.
161. Paysage, vue d'Italie, signé J. J.
162. La marchande de bric-à-brac.
163. Paysage flamand avec animaux.
164. Paysage avec des moutons, attribué à M. Verboeckhoven.

§ II. — Dessins et Aquarelles.

165. **Aligny** (Th.). Deux paysages, dessins à la plume.
166. **André del Sarto**. Portrait de jeune homme, demi-figure sanguine. Coll. Mariette.
167. Homme lisant, figure entière, sanguine.
168. Homme portant un sac, sanguine.
169. **Barocci** (Baroche). Trois femmes assises et se peignant: dessin sur papier blanc, pierre noire et sanguine. Coll. Mariette.
170. Figure d'Évangéliste, pierre noire.
171. **Bartolommeo** (Fra). Deux femmes agenouillées, dessin à la plume et lavé.
172. **Bonnington**. Vue du pont des Arts et de l'un des pavillons de l'Institut, dessin à la mine de plomb sur papier blanc.
173. **Boscoll** (Andr.). Sujet allégorique, dessin à la plume, lavé.
174. **Boucher**. Une femme et un enfant, dessin à la pierre noire rehaussé de blanc.
175. **Cabat**. Un paysage, aquarelle.
176. **Dagnan**. Vue prise à Avignon. Donné par l'auteur à M. Victor Schœlcher.
177. **David** (L). Portrait de l'Impératrice, pierre noire, étude pour le tableau du Sacre. Donné par David à M. Decaisne en 1818.
178. **Dyck** (Van). Portrait d'homme, pierre noire.
179. **Del Fratro**. Sujet religieux, sanguine.

180. Greuze. Un enfant les bras étendus, étude pour le tableau de la malédiction paternelle, sanguine.
181. Guide. Deux femmes nues, pierre noire.
182. Huet (Paul). Un paysage avec chaumière, pastel.
183. Paysage, aquarelle.
184. Marilhat. Paysage, Dattiers; mine de plomb sur papier végétal.
185. Paysage. Vue de la ville et du lac de Tibériade, mine de plomb, avec observations manuscrites.
186. Meissonnier. Un homme vu de dos, costume Louis XV, mine de plomb.
187. Paton. Sainte famille, d'après Léonard de Vinci, grand dessin au crayon et à l'estompe. Coll. du Louvre.
188. Pordenone. Danse d'enfants, dessin à la plume, lavé.
189. Rembrandt. Jésus-Christ porté au tombeau, dessin à la plume.
190. Steinheil. L'Organisation de la Ligue, grande aquarelle d'après le tableau de M. Decaisne.
191. Trimolet. Le Chourineur, mine de plomb.
192. Les Enrôlements volontaires, la Patrie en danger, esquisse à la pierre noire rehaussée de gouache.
193. Vanni. Deux femmes agenouillées devant un moine, lavis.
194. Watteau. Deux figures de femmes, sanguine.
195. Wyld. Paysage, dessin à la plume sur papier végétal.
196. Inconnus. Portrait de Nicolas Kratzer, d'après Holbein. Coll. du Louvre, estompe.
197. Portrait de Louis XI, d'après Solari, estompe.
198. Portrait d'un jeune homme, d'après Raphaël. Coll. du Louvre, n. 429, estompe.
199. Dessins divers, 8 pièces.

TROISIÈME PARTIE.

GRAVURES et LITHOGRAPHIES.

§ I. — Gravures anciennes.

200. **Aldegraaf.** Portrait de Jean de Leyde.
 Histoire de Suzanne.
201. **Baroche.** Deux pièces.
202. **Bosse** (Abraham). Les œuvres de Miséricorde, 4 pièces.
203. **Cranack** (Luc de). Trois pièces, gravures sur bois.
204. **Chaveau.** La Vie de saint Bruno, d'après Lesueur, 22 pièces avec le frontispice.
205. **De la Ruelle.** La Procession de la Ligue, 2 pièces.
 Funérailles du duc de Lorraine, 2 pièces.
206. **Durer** (Albert). *Gravures sur bois*, 6 pièces, savoir :
 La Vie de la Vierge, 2. Sainte Catherine, 1.
 L'Apocalypse, 2. Un homme à cheval, 1.
207. *Gravures sur cuivre*, 8 pièces, savoir :
 La Sainte-Vierge. Ponce-Pilate se lavant les mains.
 Le Baiser de Judas. La Flagellation.
 Jésus couronné d'épines. Le Crucifiement.
 Jésus présenté au peuple. La Résurrection.
208. Copies d'après **Albert Durer**, 4 pièces, savoir :
 La Mélancolie. La Vierge.
 La Vierge au Linge. Le Chevalier de la Mort.
209. **Duvet** (J.). (Le Maître à la Licorne.)
 L'Apocalypse, 1 pièce.
210. **Edelinck.** Un Combat de cavaliers.
 La grande Sainte-Famille, épreuve avec les armes effacées, encadrée.
211. **Goltzius.** Les Signes du zodiaque, 6 pièces.
 La Passion, 2 pièces, qui sont :
 Jésus devant Caïphe et Jésus couronné d'épines.
 La Nativité.
 L'Adoration des Mages.
 La Circoncision.
 Ce lot sera divisé.
212. Deux portraits dans un même cadre, magnifiques épreuves.
213. **Landon.** Gravures au trait d'après divers auteurs, 36 pièces.

214. **Lempereur.** Le Jardin d'Amour, d'après Rubens, 1 pièce encadrée.
215. **Lucas de Leyde.** Huit pièces sur six feuilles, savoir :
 Saint Jérôme. L'Annonciation.
 Joseph dans sa prison. Création de la femme.
 Saint Jean-Baptiste. David tenant la tête de Goliath,
 Saint François d'Assise. etc.
216. **Marc-Antoine.** Dieu apparaissant à Noé ; encadré.
217. **Massard** père. Charles Ier et sa Famille, d'après Van Dyck.
218. **Massard** fils. Napoléon en costume du sacre.
219. **Morin.** Quatre portraits dans un même cadre, qui sont :
 P. Camus, évêque de Belley.
 F. de Villemaître, seigneur de Montaiguillon.
 P. Maugis, sieur DesGranges.
 Un autre portrait d'homme.
220. **Nanteuil.** Cinq pièces qui sont :
 Portrait de Fouquet.
 Portrait de Lamothe-Levayer.
 Portrait de femme.
 Portrait de Bailleul.
 Portrait d'homme.
 Ces cinq belles pièces seront vendues séparément.
221. **Pesne.** Le Testament d'Eudamidas, d'après Poussin, encadré.
222. **Pitteri.** Le Roi boit, d'après Téniers, magnifique épreuve.
223. **Rainaldi.** La Cène, d'après Léonard de Vinci ; sur châssis.
224. **Rembrandt.** Une série de belles épreuves, parmi lesquelles :
 Le docteur Faust. Abraham et Isaac.
 Les disciples d'Emmaüs. Le Martyre de saint Étienne.
 Les Vendeurs chassés du Le denier de César.
 temple. L'Adoration des Bergers.
 L'Aumône. Jésus et les Docteurs.
 Lutma. Saint Jérôme.
 Utembogardus. La grande Descente de croix, encadrée.
 La Synagogue.
 L'Enfant prodigue. L'Annonciation ; 2 épreuves, dont une encadrée.
 Tobie.
 La mort de la Vierge.
 Toutes ces pièces seront vendues séparément.

225. **Rembrandt.** Douze pièces, dont trois encadrées, qui sont :
La naissance de Jésus-Christ.
La résurrection de Lazare.
Jésus-Christ porté au tombeau.
Ce lot sera divisé.

226. **Schuppen** (Van). Sœur Angélique Arnauld, d'après Philippe de Champaigne.

227. **Schoen** (Martin). Le Christ en Croix.
Saint Martin.

228. **Sylvestre** (Israël). Les Carrousels de Louis XIV, 2 pièces.

229. **Sylvestre** (de Ravenne). Jésus et les douze Apôtres, 13 pièces dans un même cadre.

230. **Strange.** Vénus couchée, d'après Titien.
Danaé.
Ces deux pièces sont encadrées.

231. **Suyderhof.** Portrait de Daniel Heinsius, très belle épreuve.

232. **Testa.** Sept pièces.

233. **Tiepolo.** Quatorze pièces, dont plusieurs fort belles épreuves.

** Gravures d'après différents maîtres.

234. Pièces historiques, 2 pièces.
235. Paysages, 9 pièces.
236. Portraits historiques : Louis XIV, etc.
237. Portrait de Philippe le Hardi.
238. Portraits d'artistes des XVIIe et XVIIIe siècles, 5 pièces.
239. Onze pièces diverses, dont une belle pièce de l'école allemande.

*** Gravures d'après les maîtres de l'école flamande.

240. Scènes familières, d'après Téniers, 8 pièces.
241. Scènes familières, d'après Mieris, Metzu, Gérard Dov, etc., 6 pièces.
242. Scènes familières, d'après Ostade, Netscher, Moor, 10 pièces.
243. D'après Van Dyck. Quatre pièces Saintetés et Vierges, par Massard, etc.
244. — Henriette d'Angleterre, sur toile, et Charles Ier, encadré.
245. D'après Rubens, galerie de Médicis, 13 pièces collées sur toile et sur châssis.

246. D'après le même, huit autres pièces.
247. D'après Rembrandt, petites pièces.
248. D'après Wouverman, trois pièces gravées par Lebas, Moyreau, Beaumes.

**** **Gravures d'après les maîtres de l'école française.**

249. Quatre pièces : le Concert et le Bal, XVIII^e siècle, par Saint-Aubin, etc.
250. D'après Boucher, 9 pièces.
251. D'après Greuze, 3 pièces.
252. D'après Lancret, 3 pièces, gravées par Lebas, Cars, Delarmesserie.
253. D'après Poussin, 17 pièces Sainteté et Ancien Testament.
254. D'après Watteau, 4 pièces.

***** **Gravures d'après les maîtres de l'école italienne.**

255. D'après Michel-Ange, 3 pièces non encadrées, et 2 grands cadres à compartiments, renfermant les ornements de la chapelle Sixtine.
256. D'après Carrache, 6 pièces.
257. D'après Polydore Caravage, 5 pièces.
258. D'après Castiglione, 2 pièces.
259. D'après Corrége, 4 pièces : la Vertu héroïque et l'Image de l'homme, 2 grandes pièces.
260. D'après Dominiquin, 13 pièces.
261. D'après Guide, 2 pièces.
262. D'après Raphaël, 15 pièces.
263. D'après Jules Romain, 5 pièces.
264. D'après André del Sarte, 1 pièce.
265. D'après Titien, 10 pièces.
266. D'après le même, le Sacrifice d'Abraham, grande pièce gravée sur bois (rare).
D'après le même, le Déluge, également gravé sur bois.
Ces deux pièces seront vendues séparément.
267. D'après Paul Véronèse, 5 pièces.
268. D'après divers maîtres, tels que Albane, Giorgione, Tintoret, Caravage (M.-A.), Parmesan, etc., 25 pièces.

***** Écoles diverses.

269. Onze pièces d'après Raphaël : Héliodore, l'Olympe, le Massacre des innocents, les Muses, l'École d'Athènes, la Dispute du Saint-Sacrement, etc., plusieurs pièces collées sur toile et sur châssis.

§ II. — Gravures modernes.

* École française.

270. **Aligny.** Vue de la Grèce antique, œuvre complète.
271. **Calamatta.** Le vœu de Louis XIII, épreuve d'artiste (très rare), signée L. Calamatta; encadrée.
272. Portrait de M. Ingres, encadré.
273. **Coiny.** La Création d'Ève, d'après Michel-Ange, épreuve encadrée.
274. **Daubigny.** Paysages, 16 pièces.
275. **Desnoyers.** La Transfiguration, épreuve de dédicace, encadrée.
276. La Vierge à la Chaise, encadrée.
277. **Dien.** Portraits de M. et M^{me} Gatteaux, d'après M. Ingres, épreuves encadrées.
278. **Corr.** Agar dans le Désert, d'après M. Navez, épreuve avant la lettre.
Portrait de S. M. le roi des Belges, d'après M. Wappers.
279. **Dupont** (Henriquel), onze pièces, savoir :
Portrait de Carle Vernet.
Portrait de Chenavard.
Portrait d'Alex. Brongniart.
Portrait de Portalis, épreuve ébauchée, rare.
Portrait du même, très belle épreuve terminée, d'artiste.
Portrait de Mirabeau, épreuve d'artiste.
Portrait du pape Grégoire XVI, épreuve d'artiste.
Portrait d'Hussein-Pacha, épreuve d'artiste.
Trois épreuves avant la lettre, pour le Sacre du roi Charles X, dont une gravée par M. Caron.
La plupart de ces belles épreuves seront vendues séparément.
280. Napoléon, d'après M. Paul Delaroche, épreuve avant la lettre et offerte à M. Decaisne par M. P. Delaroche.

281. S. A. R. le duc d'Orléans, d'après E. Lamy (rare). Le cuivre de cette planche a été perdu dans le pillage du palais des Tuileries en 1848; encadré.
282. **Forster.** François I^{er} et Charles-Quint, épreuve avant la lettre et offerte à M. Decaisne.
283. **Girard.** Jésus-Christ couronné d'épines, d'après Van Dyck (gravé à la manière noire).
284. Jésus et les petits enfants, d'après Overbeck.
285. **Huet** (Paul). Vue prise à Royat; eau-forte; très belle épreuve avant la lettre.
286. Paysages, onze pièces.
287. **Jesi.** La Vierge à la Vigne, d'après M. P. Delaroche.
288. **Johannot** (Tony). Huit pièces (eaux-fortes), dont une encadrée.
289. **Leisnier.** La Fornarine, d'après Raphaël.
290. **Meissonnier.** Le Fumeur, belle épreuve encadrée.
291. **Marvy.** Paysages, 7 pièces eaux-fortes, etc.
292. **Roger**, d'après Prud'hon. Six pièces, dont Euphrosine et Mélidor, épreuve avant l'estampille.
 Ce lot sera divisé.
293. L'Ange gardien, d'après M. Decaisne (rare), épreuve avant la lettre, encadrée.
294. Françoise de Rimini, gravée par Rollet, d'après M. Decaisne (rare), épreuve avant la lettre, encadrée.
295. L'Ange gardien, d'après M. Decaisne, réduction; un lot d'épreuves.
296. Portrait de madame Malibran, d'après M. Decaisne, épreuve avant la lettre.
297. Gravures extraites de *l'Artiste.*
 Paysages, un fort lot de 40 pièces.
298. Tableaux de genre, d'après Decaisne, Devéria, Girard, Johannot, Raffet, etc., 29 pièces.
299. Architecture, 7 pièces.
300. Diverses gravures d'après Decaisne, Devéria, Raffet, etc.

 ** École allemande.

301. Neuf pièces, parmi lesquelles plusieurs belles épreuves.

*** École anglaise.

302. D'après sir Th. Lawrence, 6 grands portraits, savoir :
 Le pape Pie VII. Lady Vernon Harcourt.
 Lady Leveson Gower. Princesse Charlotte.
 Lady Dover. M. Croker.
 Ces belles épreuves seront vendues séparément.

303. 13 portraits de plus petites dimensions, parmi lesquels :
 Général Hope. M. Littleton.
 Comtesse Surrey. Le *Little red-riding hood*.
 Ce lot sera également divisé.

304. Miss Lampton (?), épreuve avant la lettre, encadrée.

305. Portraits d'enfants, épreuve avant la lettre, encadrée.

306. **Reynolds** (Joshua). 3 pièces :
 Saint Jean. Sainte Famille.
 Vénus.

307. 6 portraits, savoir :
 S. A. R. Sérénissime L.-P.-J., duc d'Orléans.
 Duchesse Marlborough. M. Warren.
 Colonel Tarleton. Hastings.
 M. Lockhart.

308. D'après divers artistes, 6 portraits, savoir :
 Prince de Galles. Duchesse d'York, etc.

309. D'après divers artistes, 28 pièces, compositions de genre, portraits, etc.

§ III. — Lithographies.

310. **Bellangé**. 2 pièces : Batailles.

311. **Bendemann**. 2 pièces : Les Juifs chassés de Babylone ; Jérémie pleurant sur les ruines de Jérusalem.

312. **Boilly**. 16 pièces d'après Prud'hon.

313. **Calame**. Paysages, 3 grandes pièces.

314. **Charlet**. Réjouissances publiques sous la Restauration, pièce très rare (mouillée, encadrée).

315. Anciens albums, 21 pièces.

316. — autre série, 31 pièces.

317. Albums modernes, dessins à la plume, 13 pièces.

318. **Decaisne**. Les Belges illustres, très grande pièce, lithogr. par M. Billoin.

319. Portraits du général Fabvier, lith. par M. Decaisne en 1826 (très rare), et de M. Victor Schœlcher (un lot). 4 pièces.
320. Françoise de Rimini, 2 épreuves.
321. **Delacroix** (Eug.). Le Tigre et le Lion, 2 pièces encadrées.
322. Dix pièces inédites.
323. **Decamps.** Caricatures politiques, 1830 à 1831, 6 pièces rares.
324. Six pièces diverses.
325. Chasses, 8 pièces.
326. Orientaux.
327. **Géricault.** Trois pièces originales, animaux.
328. D'après le même maître 3 pièces, accompagnées d'un fac-similé d'une lettre à M. Eug. Delacroix.
329. **Guérin** (P.). Le Paresseux, 1 pièce ; rare.
330. **Ingres.** L'Odalisque, par M. Sudre ; encadrée.
331. **Overbeck.** Sept grandes pièces de saintetés.
332. **Raffet.** Quatre pièces, savoir : Charge de hussards républicains, Lutzen, Waterloo, etc.
333. **Schnetz.** Le Vœu à la Madone, lith. par M. Léon Noël.
334. **Vernet** (Carle). Cinq pièces, Animaux et Caricatures, 1815.
335. **Vernet** (Horace). Quatre pièces.
336. Lithographies anglaises, 13 pièces d'une même série.
337. Portraits divers, parmi lesquels : S. M. le roi des Belges, Sieyès, baron Gérard, Calamatta, Dulong de Rosnay (d'après M. Ingres), monseigneur d'Hermopolis, Géricault, madame Catalani, etc.
338. Lithographies extraites de *l'Artiste*.—Composition de genre.
339. Paysages et marines.
340. Architecture et monuments.
341. Les Sergents de La Rochelle : Roux, Pommier, Bories, Goubin, ainsi que le portrait du général Berton ; rares.
342. Monuments gaulois et de l'époque romane.
342'. Plusieurs pièces parmi lesquelles : la *Flotte française forçant l'entrée du Tage*, 1831.
343. **Isabey** (Eug.). Deux belles pièces avant la lettre.

§ IV. — Photographies.

344. Trois pièces publiées par M. Blanquart-Evrard : Tête en cire du Musée de Lille, et attribuée à Raphaël ; l'Agneau pascal d'après Hemling ; Peinture antique.
345. Trois pièces : Vues du Palais des Doges ; le Rialto ; Portail de Saint-Gervais à Paris.

QUATRIÈME PARTIE.

LIVRES D'ARTS ACCOMPAGNÉS DE FIGURES.

* Histoire de la peinture, Traités divers.

346. Histoire de l'art chez les anciens, par Winkelmann, traduit de l'allemand. *Paris*, an II. Jansen et C°., 3 vol. in-4, cart.
347. Éléments de perspective pratique, par Valenciennes. *Paris*, an VIII. 1 vol. in-4, cart.
348. Traité complet de la peinture, par P. de Montabert. *Paris*, Bossange, 1829. 11 vol. in-8, fig., broch.
349. Le Dessin linéaire enseigné aux ouvriers, par P. de Montabert. *Paris*, Bossange. 1832, 2 vol. in-4, fig.
350. Principes du dessin. *Amsterdam*. 1 vol. in-fol. Le titre manque.
351. Proportions de l'homme par Albert Durer, sans titre, trad. par L. Megret. 1 vol. pet. in-folio.
352. Recueil anatomique à l'usage des jeunes gens qui se destinent à l'étude de la peinture, par Chaussier. *Paris*, Caille et Ravier, 1820. 1 vol. in-4, broch.
353. Manuels du Peintre et du Sculpteur. *Paris*, Roret. 2 vol. in-12, br.
354. Histoire de la peinture en Italie, par de Stendhal (Beyle). *Paris*, Sautelet, 1825. 2 vol. in-8, rel.
355. Essai d'une analyse critique de la notice des tableaux italiens du Musée du Louvre, par Otto Münster. *Paris*, Didot. 1 vol. in-12, br.

** Sculptures, Antiquités.

356. Collection de vases grecs de M. le comte de Lamberg, expliquée et publiée par M. Alex. de Laborde. *Paris*, Didot, 1813. 1 vol. in-fol.
357. La Fable de Psyché de Raphaël. *Paris*, H. Didot, 1802. 1 vol. in-4, cart.
358. Anacréon, Recueil de compositions dessinées par Girodet et gravées par Châtillon, avec la traduction des Odes de ce poëte également par Girodet. *Paris*, Chaillou, 1825. 1 vol. in-4, dem.-rel.
359. Flaxmann, Compositions from the divine poeme of Dante Alighieri. *London*, 1807, Longman. 1 vol. oblong, rel.
360. Le même et l'Odyssée, gravés par Reveil. *Paris*, Audot, 1835 et 1836. 2 vol. obl., d. r. b.
361. Li bassirilievi antichi di Roma incisi da Tommaso Piroli, colle illustrazioni di Giorgio Zoega. *Roma*, Pietr. Piranesi, 1808. 2 vol. in-4, cart.
362. Colonna trajana, eretta dal Senato e Popolo romano, etc. *Roma*, 1667, Giacomo de Rossi. 1 vol. fol. obl., d. r. v.

*** Fresques, Galeries, Costumes, Numismatique, etc.

363. La Armeria reale de Madrid. Dessins de Gasp. Sensi. Texte de Ach. Jubinal. *Paris*, bur. anc. tapiss. hist. 1 vol. in-fol., cart.
364. Habits de diverses nations de l'Europe, Asie, Afrique et Amérique, par Joos de Bosscher. 1 vol. obl., d. m. r.
365. Recherches sur les costumes, les mœurs, les usages religieux, civils et militaires des anciens peuples, par Mailliot, publ. par Martin. *Paris*, Didot aîné, an XII. 3 vol. in-4, rel.
366. Del Cenacolo di Leonardo da Vinci, lib. quatro di Giuseppe Bossi. *Milani* dell. Stamp. reale, 1810. 1 vol. in-4, br.
367. Porte principale du Baptistère de Florence, par Lorenzo Ghiberti, gravée sous la direction de Blanchard. *Paris*, Veith et Hauser. 1 vol. in-fol., en feuill.
368. Raccolta delle più interessanti dipinture e de' più belli musaici rinvenuti negli scavi di Ercolano, di Pompei et di Italia. *Napoli*, 183 (sic). Accompagnées d'observations manuscrites de M. Decaisne.

369. Raccolta de' monumenti più interessanti del Museo Borbonico, da Raffael Gargiulo. *Napoli*, 1825, 1 vol. in-4, rel., avec observation en marge par M. Decaisne.
370. Michael Angelus Bonarotus pinxit, Adam sculpsit, Mantuanus incidit. 1 vol. in-8, d. r. d. m., dans un étui; bel exemplaire.
371. *Der Weiss-Kunig*..... La Vie de l'emp. Maximilien I^{er}, bel exemplaire non rogné. *Vienne*, 1775, 1 vol. grand in-4, fig. b.
372. L'Instruction dv Roy en l'exercice de monter à cheval, par messire Antoine de Pluvinel, le tout enrichi de fig. *Paris*, P. Rocolet, 1627. 1 vol. in-4, parch.
373. Histoire pittoresque de l'équitation ancienne et moderne, par Ch. Aubry, peintre et professeur à l'École de cavalerie. *Paris*, Motte, 1^{re} partie, 12 pl. en feuilles.
374. Histoire des conquêtes de Louis XV, par Dumortous. *Paris*, Delormel, 1759. 1 vol. in-4, r. v. m.
375. Faust, tragédie de Goethe, trad. par Alb. Stapfer, portrait de l'auteur et 17 lithogr. par Eug. Delacroix. *Paris*, Ch. Motte, 1828. 1 vol. in-4, br.
376. Trésor de Numismatique et de Glyptique :

4^e série,	2^e classe	10 liv.	
4^e —	—	(2^e partie),	11 liv.	
7^e —	2^e —	(1^{re} partie),	17 liv.	
7^e —	2^e —	9 liv.	
9^e —	2^e —	7 liv.	

Chacune des séries ainsi publiées est complète et pourra se vendre séparément. *Paris*.
377. England and Wales from drawings by J. M. Turner. *London*, R. Jennings, 1829. 1 vol. in-4, rel. angl., m. viol., avec étui.
378. Stothard's monumental effigies of Great Britain. *London*, Creery, 1817. Petit in-fol., très bel exempl., d. c. russ.
379. Engravings from the works of sir Joshua Reynolds. *London*, Moore, 1834. Gr. in-4, 5 liv., en feuilles.
380. The Royal Pavilion of Brighton, published by the command. et dédicat. by permiss. to the King, by John Nash. *London*, 1 vol. in-fol.

381. Lettres sur la Suisse, accompagnées de vues dessinées d'après nature et lithogr. par Villeneuve, 4ᵉ part., lac de Genève. *Paris*, Engelmann, 1826. 1 vol. in-fol., en feuilles.
382. Victor Orsel. Œuvres posthumes, pet. in-fol., en feuilles.
383. Landon. Annales du Musée et de l'École mod. des beaux-arts. *Paris*, imp. de Didot jeune, 1800, 8 vol., r. v. m.
385. Histoire de la Peinture sur verre, par Langlois, *Rouen*, 1832, in-8, br., fig.
386. Un volume contenant une collection de petites gravures par Marillier, etc., pour les Contes de Lafontaine, les Idylles de Berquin, etc.

CINQUIÈME PARTIE.

PLATRES et SCULPTURES.

387. Une jeune femme nue la jambe levée et se regardant le talon, par Pradier, sur socle et sous verre.
388. Une Statuette représentant une jeune femme tenant des poissons, par Pradier.
389. La Vénus de Milo, réduction Colas.
390. Le Cardinal Ximénès, buste.
391. Jules de Médicis, buste.
392. Henri IV et Marie de Médicis, statuettes en pied.
393. Gros, buste par M. Debay, 1824.
394. Collection de torses, mains, bras, etc., moulés sur nature.
395. Un très grand nombre de bustes, masques, médaillons de personnages illustres.
396. Environ 200 médaillons en plâtre, soufre.
397. Quatorze médaillons encadrés en ébène et placés sous verre, représentant les membres de la famille royale d'Orléans et S. M. le roi des Belges, par M. Barre; plus 4 médaillons non encadrés représentant S. A. R. le prince de Joinville, S. A. R. le duc de Nemours, madame la duchesse de Nemours, également par M. Barre.
398. Une Vierge en marbre, travail ancien.

SIXIÈME PARTIE.

PORCELAINES et POTERIES.

399. Une théière japonaise en terre rouge avec dessins en relief dorés, couvercle à dessus de Lion.
400. Un vase en porcelaine de Chine à deux anses, bleu foncé, dessins dorés.
401. Une potiche en porcelaine de Chine avec couvercle, dessins bleus.
402. Un cornet en porcelaine de Chine, dessins bleus.
403. Une carafe en porcelaine de Chine, dessins bleus.
404. Un pot à bière flamand avec garniture d'étain.
405. Un pot flamand à col découpé à jour.
406. Un pot à bière en grès à panse ronde avec garniture en étain, orné de trois médaillons portant la date de 1591, et les noms de Wolf. vom. Oberstein.
407. Un idem, avec garniture en étain.
408. Un vase en grès à panse aplatie avec un médaillon sur chaque face, portant la date de 1577.
409. Une canette en grès avec médaillons représentant la Samaritaine et Jésus-Christ, saint Jean-Baptiste, et sainte Hélène, portant la date de 1570.

SEPTIÈME PARTIE.

MEUBLES ANCIENS.

410. Une grande table en chêne, avec devant en marqueterie de bois, consoles et pieds sculptés, époque de Louis XIII.
411. Un petit bahut à hauteur d'appui, en chêne sculpté, à un seul vantail, ornements réguliers avec figures en bas-relief, pilastres sculptés représentant des enfants, tiroirs à ornements sculptés.
412. Un petit bahut de même forme et hauteur, anneaux en cuivre, etc.
413. Un cabinet en bois d'ébène fermant par deux grandes portes et garni de quinze tiroirs ; le tout orné d'incrustations en ivoire.

414. Un autre plus petit, également en ébène, à onze tiroirs, fermant par deux portes; le tout également orné d'incrustations en ivoire.
415. Un grand fauteuil à siège et dossier en bois plein, pieds tournés.
416. Une chaise en bois à pieds tournés, garnie de velours vert.
417. Une chaise en bois, garnie en cuir, avec larges clous en cuivre.
418. Un grand fauteuil en chêne, avec dossier sculpté à jour, etc., le siège foncé en velours d'Utrecht, très riche d'ornement.
419. Un fauteuil en ébène, pieds tournés, garni en velours rouge, clous, etc.
420. Une grande armoire en laque noire, à dessins dorés, ouvrant à deux vantaux, avec charnières apparentes et galerie en cuivre doré.
421. Une petite table en bois, à pieds sculptés.
422. Un battant de porte gothique avec sa serrure.

HUITIÈME PARTIE.
ARMES.

423. Un casque en fer, ornements gravés, sans visière, XVIe siècle.
424. Une cuirasse en fer, ornements gravés, même époque.
425. Une arquebuse à rouet.
426. Une grande épée, XIVe siècle.
427. Une épée, XVIe siècle.
428. Une pertuisane à pique et à croissant.
429. Deux pistolets algériens.
430. Un yatagan avec son fourreau en métal, à dessins repoussés.
431. Un crid malais.
432. Un sabre malais, à fourreau en écorce et poignée en corne ouvragée à jour.
433. Un sabre malais, à fourreau en bois rouge et poignée en corne.
434. Une zagaye en bois, armée de dents de squale disposées en scie.

NEUVIÈME PARTIE.

OBJETS D'ARTS DE DIVERSES NATURES.

435. Un pot à eau et sa cuvette, en forme de coquilles, en émail de Chine ; très belles pièces et d'une belle conservation.
436. Un émail représentant l'Annonciation.
437. Un petit vase en bronze avec bas-reliefs, et son couvercle surmonté d'un enfant jouant avec une chèvre (de fabrique moderne).
438. Une petite statuette antique en bronze sur socle de marbre noir.
439. Un vase en améthyste sur pied en marbre noir.
440. Un lustre allemand, en cuivre, à six lumières, d'une très jolie forme et d'une belle conservation (XVIe siècle).
441. Console en bois sculpté et doré, travail ancien.
442. Un petit trophée en terre cuite, d'un joli travail.
443. Deux boîtes en laque.
444. Un petit panier africain, en écorce.
445. Un paon, un héron empaillés, ainsi qu'une collection d'ailes d'oiseaux de proie, pour servir de modèle.
446. Deux guzlas de formes et d'époques différentes.

DIXIÈME PARTIE.

ÉTOFFES ET AUTRES OBJETS.

447. Costume d'homme du XVIIIe siècle.
448. Costumes de femmes de diverses époques.
449. Une très belle collection de morceaux d'étoffes, brocard, soie, velours, etc.
450. Echarpes en étoffes riches, lamées d'or et de couleur.
451. Deux grands rideaux en velours d'Utrecht, servant de portières.
452. Cuirs dorés et colorés provenant d'une tenture du XVIIe siècle, et d'une belle conservation.
453. Sandales arabes, pantoufles turques, etc.

ONZIÈME PARTIE.

OBJETS D'ATELIER.

454. Deux chevalets droits à mécanique.
455. Six chevalets ordinaires.
456. Une grande échelle d'atelier, de 6 mètres de hauteur, et pouvant se démonter en trois parties.
457. Une estrade recouverte d'un tapis.
458. Un mannequin et son support.
459. Un grand compas en bois avec ses pointes en fer.
460. Deux grands cadres, dont un très beau ovale, doré, neuf, de 0,86 de largeur, sur 1,10 de hauteur.
461. Ustensiles de paysagistes, cannes, parapluies, chaises, etc., neufs (double).
462. Un fort lot de toiles neuves sur châssis, et de grandeurs différentes.
463. Une table ronde.
464. Couleurs, brosses, boîtes de pastels.
465. Boîtes de voyage à compartiments, ainsi que trois boîtes à couleur.
466. Trois passe-partout, dont un sans verre.
467. Chaises en paille, tabouret, etc.

DIVISION DES OBJETS A VENDRE.

PREMIÈRE PARTIE.

Ouvrages de M. Decaisne. 5
PEINTURES A L'HUILE Ib.
 § I. Tableaux originaux terminés. Ib.
 § II. Études peintes 6
 § III. Copies d'après les anciens maîtres Ib.
 § IV. Copies d'après les maîtres modernes. 10
PASTELS et DESSINS. 11
 § I. Pastels. Ib.
 § II. Dessins. Ib.

DEUXIÈME PARTIE.

Tableaux et Dessins de différents maîtres. 12
 § I. Tableaux Ib.
 § II. Dessins et Aquarelles. 13

TROISIÈME PARTIE.

Gravures anciennes et modernes, Lithographies, Photographies. 15
 § I. Gravures anciennes. Ib.
 § II. Gravures modernes. 19
 * École française Ib.
 ** École anglaise 21
 § III. Lithographies Ib.
 § IV. Photographies 23

QUATRIÈME PARTIE.

Livres à Estampes; Histoire de la peinture; Traités divers. . Ib.
 * Sculpture, Antiquités. 24
 ** Fresques, Galeries, Costumes, Numismatique. . . Ib.

CINQUIÈME PARTIE.

Plâtres et Sculptures. 26

SIXIÈME PARTIE.

Porcelaines et Poteries. 27

SEPTIÈME PARTIE.

Meubles anciens. *Ib.*

HUITIÈME PARTIE.

Armes anciennes et étrangères. 28

NEUVIÈME PARTIE.

Objets d'art de diverses natures. 29

DIXIÈME PARTIE.

Étoffes, Tentures, etc. *Ib.*

ONZIÈME PARTIE.

Objets et Ustensiles d'ateliers. 30

www.ingramcontent.com/pod-product-compliance
Lightning Source LLC
Chambersburg PA
CBHW030123230526
45469CB00005B/1769